LES
EAUX D'EMS

OPÉRETTE EN UN ACTE

PAR

MM. HECTOR CRÉMIEUX & LUDOVIC HALÉVY

Musique de M. LÉO DELIBES

Représentée pour la première fois à Paris, sur le théâtre des Bouffes-Parisiens,
le 9 avril 1861.

PARIS
LIBRAIRIE NOUVELLE
BOULEVARD DES ITALIENS, 15

A. BOURDILLIAT ET Cᵉ, ÉDITEURS

Représentation, reproduction et traduction réservées.

1861

PERSONNAGES

—

GROSBORN.................................... MM. Duvernoy.
BEAUSOL Desmonts.
ARTHUR.. Marchand.
PREMIER BUVEUR Tautin.
DEUXIÈME BUVEUR...................... Valter.
TROISIÈME BUVEUR........ Fournier.
MILADY GROSBORN..................... M^{lle} Nattier.

La scène se passe au Mittelbau, à Ems.

LES EAUX D'EMS

(Au lever du rideau, des buveurs se promènent le verre dans une main, la montre dans l'autre. Sur le dernier accord, les buveurs lèvent le verre et le vident.)

SCÈNE PREMIÈRE

LES BUVEURS.

CHŒUR.

Allons, du courage !
Buvons à longs traits
Ce tiède breuvage
Comme du vin frais !

DEUXIÈME BUVEUR.
Lorsque l'heure sonne,
Buvons promptement ;
PREMIER BUVEUR.
Car cette eau-là n'est bonne
Que prise exactement.

CHŒUR.

Allons, du courage !
Etc.

TROISIÈME BUVEUR.
Eh bien ! monsieur Flanchard, comment va le larynx ?
DEUXIÈME BUVEUR, on l'entend à peine.
Mais beaucoup mieux, comme vous voyez, monsieur... et l'estomac ?

TROISIÈME BUVEUR.

Pareillement, monsieur Flanchard.

DEUXIÈME BUVEUR.

J'en suis ravi... (A un autre.) Et vous, monsieur de Saint-Ildefonse ?...

PREMIER BUVEUR, avec un horrible défaut de prononciation.

Monsieur, je suis tout simplement épaté de l'effet de ces eaux ! Tel que vous me voyez, vous ne croirez jamais que j'étais affligé il y a quelques années d'une infirmité qui me gênait beaucoup pour parler ! Entièrement disparue ! monsieur, entièrement disparue !

TOUS LES BUVEURS.

C'est vrai !

PREMIER BUVEUR.

Je compte à mon retour en France me faire inscrire de nouveau au tableau de l'ordre des avocats de Pezenas, ma patrie.

DEUXIÈME BUVEUR.

C'est admirable !... (Au troisième buveur.) Qu'est-ce qu'il a dit ?

TROISIÈME BUVEUR.

Je n'ai pas entendu un mot... (Tirant sa montre.) Mais voici l'heure du second verre, permettez que je vous quitte... je cours au Kesselbrunnen.

PREMIER BUVEUR.

Moi, au Kraenchen.

DEUXIÈME BUVEUR.

Et moi, au Fursthenbrunnen !

REPRISE DU CHŒUR.

Allons, du courage !
Etc.

(Ils sortent.)

SCÈNE II

ARTHUR, entré depuis quelques instants.

Enfin, ils sont partis... j'ai cru qu'ils n'en finiraient pas. Voici l'heure où la charmante mistriss Grosborn vient à la source... C'est décidé ; je veux que cette source soit celle de mon bonheur... Je

veux me déclarer... En conscience, et sans fatuité... je ne lui déplais pas... Voilà trois semaines que je la suis pas à pas... Nous avons visité ensemble les bords du Rhin, et la façon plus que gracieuse dont elle a accueilli mes avances et mon petit poulet, m'encourage à frapper un grand coup... Quant au mari, il m'effraye peu... c'est un Anglais ennuyé et ennuyeux, qui ne saurait supporter la comparaison avec moi... Encore une malheureuse qui va grossir ma liste!... Ah! je suis un heureux coquin!... Mais aussi que d'habileté! et que de mouvement! Je suis le don Juan des chemins de fer et le Lovelace du livret Chaix! Toujours en route!

RONDEAU.

Vivent ces passions d'un jour,
Qui vous arrêtent au passage!
Oui, vive l'amour en voyage!
Vive le voyage en amour!

J'ai le cœur tendre et je ne peux
Vivre que pour être amoureux!
Prodiguer des serments sans fin
Et les trahir le lendemain.
J'aime avec rage, avec ardeur,
Avec transport, avec fureur!
Et puis ce grand feu dévorant
S'éteint tout naturellement.
 Et voilà pourquoi
 Je répète, moi,

Vivent ces passions d'un jour,
 Etc.

Oui, vive le changement! mais en attendant, je suis éperdument amoureux d'une seule et unique femme. Je... c'est elle!...

SCÈNE III

ARTHUR, MILADY GROSBORN.

MILADY.

Encore vous, monsieur!

ARTHUR.

Toujours moi, madame!

MILADY.

Vous mettez une persistance à me poursuivre.

ARTHUR.

Vous l'avez déjà remarqué, madame? Que sera-ce maintenant? Je ne vous quitte plus.

MILADY.

Que dites-vous, monsieur?

ARTHUR.

Je dis, madame, qu'il faut que j'éclate ! Que cet amour que je promène depuis trois mois dans les vallées, dans les montagnes, sur les bateaux à vapeur, dans les salles de trente et quarante, etc., etc., que cet amour, dis-je, ne peut plus se taire. Il veut crier, il va crier ! madame, il crie : Je vous aime !

MILADY.

Monsieur !... monsieur !...

ARTHUR.

Voyons, en conscience, là, milady... lord Grosborn... où avez-vous cueilli cet homme-là ?... A Ostende, sur un rocher... au hasard, dans une douzaine...

MILADY.

Comment, monsieur, vous voulez dire que mon mari est une..,. une petite...

ARTHUR.

Non, madame... une grosse...

MILADY.

Monsieur !... vous êtes un impertinent.

ARTHUR.

Non, madame, je suis un bon Français qui connaît les avantages de l'alliance anglo-française, et cette théorie politique, je veux l'appliquer dans les affections de ma vie privée.

MILADY.

Vous êtes fou, monsieur, laissez-moi.

ARTHUR.

Jamais, madame, je m'attache à vos pas, comme le gobea s'attache au fil de fer. Rien ne peut nous séparer ! c'en est fait ! Je vous aime ! vous m'aimerez !

MILADY.

Mais enfin, qu'espérez-vous, monsieur?...

ARTHUR.

La moindre des choses : une lueur d'espoir, un rendez-vous et une promesse formelle, voilà tout !

MILADY.

Ah ! c'est ainsi ! eh bien, monsieur, je vous déclare que si vous vous représentez devant moi, je dirai tout à mon mari, en lui remettant la lettre impertinente que vous avez écrite à moi...

ARTHUR.

Ah ! il ne m'effraye pas votre mari. Je m'appelle Arthur, madame, c'est tout vous dire. Vous connaissez le proverbe : Arthur ne connaît pas d'obstacles. Il me faut mes trois petites choses, vous savez : la lueur d'espoir, le...

MILADY.

Monsieur, vous avez bien résolu cela ?

ARTHUR.

Madame, je suis sérieux comme un notaire.

MILADY.

Eh bien, monsieur, demain, je serai partie...

ARTHUR.

Vous partirez ?

MILADY.

Dès demain.

DUETTO.

MILADY.
Je partirai, j'en suis bien libre, ce me semble ;
Déjà l'on nous voit trop ensemble,
Et dès demain je partirai.

ARTHUR.
Si vous partez, je partirai.
Le moyen est faible, il me semble ;
Si vous partez, je partirai.
Vous agirez à votre gré !

MILADY.

Vous comptez toujours me poursuivre ainsi ?

ARTHUR.

Oui !

MILADY.

Vous ne céderez d'aucune façon ?

ARTHUR.

Non !

MILADY.
Vous en avez bien pris votre parti ;

ARTHUR.
Oui !

MILADY.
Vous ne voulez pas entendre raison ?

ARTHUR.
Non !

MILADY.
Vous ne céderez d'aucune façon ?

ARTHUR.
Non !

MILADY.
Quoi ! vous ne voulez pas entendre la raison ?

ARTHUR.
Non !

ENSEMBLE.

MILADY.	ARTHUR.
Je partirai, j'en suis bien libre, Etc.	Si vous partez..... Etc.

ARTHUR.
Et vous pensez donc m'échapper ainsi ?

MILADY.
Oui !

ARTHUR.
Vous ne croyez pas à ma passion ?

MILADY.
Non !

ARTHUR.
Du plus tendre amour vous faites donc

MILADY.
Oui !

ARTHUR.
Vous ne voulez pas entendre raison

MILADY.
Non !

ARTHUR.

Vous ne croyez donc pas à ma folle passion ?

MILADY.

Non !

ARTHUR.

Quoi ! vous ne voulez pas entendre la raison ?

MILADY.

Non !

ENSEMBLE.

MILADY.	ARTHUR.
Je partirai......	Si vous partez.....
Etc.	Etc.

MILADY.

Monsieur... (Elle s'avance vers lui, puis se détourne tout à coup.) Adieu, monsieur...

ARTHUR.

Adieu, madame...

SCÈNE IV

ARTHUR, seul.

Bigre ! Je crois que j'ai été un peu trop vite en besogne, moi... C'est qu'elle est capable de tenir parole ! Comment les empêcher de partir.

SCÈNE V

ARTHUR, BEAUSOL.

BEAUSOL, entre fredonnant.

Ah ! ah ! (Il reste la bouche ouverte.) Gredin de mi ! va ! Ah ! c'est fini, il est allé rejoindre les autres. Ah ! ah !... Quelle déveine !...

ARTHUR.

Si je pouvais persuader au mari qu'il doit rester ici pour sa santé... C'est que le gaillard se porte comme le pont Neuf.

BEAUSOL.

Il m'est impossible de donner un concert dans cet état-là... Ah ! me voilà bien !... Ah ! ah !... (Il reste la bouche ouverte.)

ARTHUR, se retournant impatienté.

Voilà un monsieur qui a un singulier tic.

BEAUSOL.

Voyons, avec des ménagements, peut-être sortira-t-il... Ah ! ah !...

ARTHUR.

Sapristi, monsieur, avec quoi faites-vous donc ce bruit-là ?...

BEAUSOL.

Il ne sort pas, hein ?...

ARTHUR.

Quoi ?

BEAUSOL.

Mon mi !...

ARTHUR.

J'ai entendu un fort miaulement... Si on voulait me faire passer cela pour un mi, je ne l'acceptais pas.

BEAUSOL.

Mais alors, monsieur, je suis perdu, ruiné, déshonoré... je n'ai plus qu'à aller me jeter la tête la première dans la rivière si je ne retrouve pas mon mi.

ARTHUR.

Mais, saperlotte, vous m'ennuyez avec votre mi. Je ne vous l'ai pas pris, fouillez-moi.

BEAUSOL.

Je le sais bien ! Mais à son défaut, peut-être, pourriez-vous me rendre service.

ARTHUR, boutonnant sa redingote, à part.

Il va me demander cent sous. C'est un joueur décavé.

BEAUSOL.

Monsieur... je suis ténor de mon état... J'ai chanté le grand opéra en province avec le plus grand succès... les directions se m'arrachaient, lorsqu'un bien triste événement vint briser mon avenir... Il faut

vous dire que je suis passionné pour la pêche à la ligne... voyez-vous, je pêcherais des poissons rouges dans un bocal, si je ne craignais de me faire remarquer... Je tenais ma ligne depuis cinq heures, ça ne mordait pas, et cependant, je ne voulais pas rentrer chez moi, le filet vide... Tout à coup, le bouchon remue... je donne un léger coup de poignet, vous savez, comme ça... ça s'appelle l'invite au goujon... le poisson (ce devait être une carpe antédiluvienne), répond à mon invite par un soubresaut de désespoir. Je ne perds pas ma ligne, mais je perds mon centre de gravité... me voilà dans l'eau. L'amour-propre s'en mêle... et je nage comme un désespéré à la remorque de mon poisson. Ce fût une course terrible! vingt-deux kilomètres!

ARTHUR.

Sans boire ni manger?

BEAUSOL.

Si... je buvais... Enfin, exténué... épuisé... je tombai sur le rivage. J'étais vaincu.

ARTHUR.

Palpitant! palpitant!

BEAUSOL.

A la suite de cette pleine eau, je ne perdis pas la voix, je ne perdis qu'une note... mais par un singulier hasard, bien rare, j'en suis sûr, dans les annales médicales, chaque fois que revient l'anniversaire de l'événement, j'en perds une nouvelle. Il y a dix ans de cela... j'avais alors treize notes... Il m'en restait encore quatre ce matin, et je m'étais composé une romance à quatre notes que je comptais chanter à mon concert, quand je viens de m'apercevoir que mon mi, devançant le redoutable anniversaire, s'est envolé ne me laissant que trois notes par si et par la. Franchement, je ne peux chanter une romance à trois notes. J'en ai essayé pourtant un arrangement en supprimant les mi, mais c'est un peu maigre. Jugez-en vous-même.

ROMANCE.

Je veux t'aimer sans te le dire,
Je veux t'aimer comme un amant ;
Je veux t'aimer sans te l'écrire,
Je veux t'aimer énormément ;
Je veux t'aimer sans te le dire,
Je veux t'aimer comme un amant !
Je veux t'aimer sans te l'écrire,
Sans te le dire, je veux t'aimer !...

Arthur jette un sou ; Beausol le ramasse et regarde dans la salle en saluant.)

BEAUSOL.

Je veux t'aimer, beauté suprême,
Je veux t'aimer la nuit, le jour ;
Je veux t'aimer plus que l'on aime,
Je veux t'aimer, mais sans amour.
Je veux t'aimer, beauté suprême,
Je veux t'aimer la nuit, le jour ;
Je veux t'aimer... plus que l'on aime,
La nuit, le jour, je veux t'aimer !...

Eh bien ?

ARTHUR.

Eh bien ! c'est atroce !

BEAUSOL.

Atroce, mais alors, mon concert est flambé et l'état du registre de ma voix se conbinant avec celui de mon hôtel... Trop de notes là-bas... pas assez ici... Je suis dans la plus affreuse débine.

ARTHUR, qui l'a examiné avec attention pendant ce dernier récit.

Regardez-moi donc... bien en face. Oui, bon physique. Est-ce que vous ne pourriez pas prendre un instant l'air distingué ?

BEAUSOL.

Dame, monsieur, s'il y allait de ma vie...

ARTHUR.

Parfait ! ne bougeons plus... Je peux peut-être vous tirer d'affaire, mais il faut me rendre un service.

BEAUSOL.

Il va me faire mon portrait. Parlez, monsieur, parlez.

ARTHUR.

Vous allez vous faire médecin...

BEAUSOL.

Ah ! grand Dieu ! mais il y a des examens !

ARTHUR.

Je vous reçois, moi-même, vous l'êtes...

BEAUSOL.

Bah !

ARTHUR.

Et voici ce que vous allez faire... Tenez, vous voyez bien ce gros monsieur qui vient, vous allez l'accoster, lui donner une consultation et le décider par le moyen que vous voudrez à rester ici six semaines pour soigner une infirmité que vous lui découvrirez. Si

vous y arrivez, pour prix de la consultation, je solde vos frais ici et vous donne les moyens de retourner à Paris.

BEAUSOL.

Mais, monsieur, je n'oserai jamais...

ARTHUR.

Adieu, alors...

BEAUSOL.

Non, j'aime encore mieux essayer.

ARTHUR.

Allons donc!... Voici votre client... Je vous laisse avec lui... Pas un mot de moi, et vous êtes sauvé... A tout à l'heure... (Il sort.)

SCÈNE VI

BEAUSOL, puis GROSBORN.

Eh bien! elle est jolie, la corvée!... Beausol, ou le médecin malgré lui... Que diantre vais-je bien lui dire? Bah! de l'aplomb! Il s'agit de gagner la consultation.

GROSBORN.

Aouh! Je ne trouvais pas mistriss Grosborn... Je étais ennuyé.

BEAUSOL.

Il a l'air bien portant, mon malade!...

GROSBORN, s'asseyant.

Aouh! J'attendrai elle ici.

BEAUSOL.

Quelle infirmité pourrai-je bien lui trouver?

GROSBORN, bâillant.

Ah!... je étais ennuyé.

BEAUSOL.

Il bâille! Il a mal à l'estomac. (Il s'approche très-vivement.) Vous souffrez beaucoup, monsieur?

GROSBORN.

Moi! oh! no... Je souffrais pas du tout.

BEAUSOL.

Permettez, monsieur, on ne me trompe pas, moi. Je ne suis pas de ces médecins qui attendent que le malade vienne à eux. Je vais au malade, moi, et je lui dis : Vous souffrez ! Je vois ce que vous avez ! C'est l'eau de Kesselbrunnen qui vous sauvera !

GROSBORN.

De quoi ?

BEAUSOL.

De votre gastrite ! Ah ! monsieur ? avec le Kesselbrunnen, j'en ai sauvé...

GROSBORN.

Mais je n'avais pas du tout le gastrique..

BEAUSOL.

Alors pourquoi bâillez-vous ?

GROSBORN.

Je bâillais parce que je ennuyais moi.

BEAUSOL.

L'ennui ! maladie ! maladie morale ! c'est le Kesselbrunnen qu'il vous faut pour ça, six semaines de Kesselbrunnen, et vous serez surpris du changement, avec le Kesselbrunnen, voyez-vous, j'en ai sauvé...

GROSBORN.

Oh ! non... je croyais pas... vous êtes un charlatan !

BEAUSOL, à part.

Il ne mord pas, l'insulaire. (Haut.) Vous avez tort, milord... voyez donc le bonheur de vos enfants en vous voyant rentrer dans vos foyers, non plus triste, morose, mais gai, enjoué. Milord, au nom de vos enfants !... (Il tombe à genoux.)

GROSBORN.

Vous êtes aussi une bête !... Je n'avais pas d'enfants !...

BEAUSOL, se relevant.

Pas d'enfants ? pas d'enfants ?... Vous n'en avez jamais eu ?

GROSBORN.

Jamais !....

BEAUSOL.

Mais c'est là l'origine de votre chagrin, de votre ennui...

GROSBORN.

Vous croyez ?... Peut-être, je ne savais pas.

BEAUSOL.

Ah! milord, c'est que les enfants, voyez-vous, les enfants... mais c'est la vie. c'est le bonheur. Les enfants!... mais on n'est véritablement père qu'à la condition d'en avoir! Mais tous les poëtes les ont chantés! tous les meilleurs poëtes! Paul Henrion, Loïsa Pujet!... Alfred Quidant!... (A part.) Oh! mes souvenirs de romances, aidez-moi! (Haut.) Tenez, Milord, écoutez...

> Petit enfant, que j'ai l'âme attendrie
> En te voyant te livrer au plaisir!...

Et cette autre :

> Du nid charmant caché sous la feuillée,
> Enfant, n'y touchez pas.....

Et encore :

> Dors, mon enfant, dors bercé sur mon cœur.

Nous avons même ;

> Enfant chéri des dames....

Ah! non, celui-là n'en est pas... Ah! milord, n'est-ce pas une belle chose qu'un enfant, bien à soi, qu'on voit grandir en l'entourant de soins... Il n'y a pas de spleen qui tienne contre cela... Milord, il vous faut des enfants... Vous aurez des enfants !

GROSBORN, ému.

C'était le premier pleur que je versais! Oh! bien joli tout cela... mais j'étais marié depuis six ans et je n'avais pas...

BEAUSOL.

Et la Bubenquelle, milord, et la Bubenquelle!... la plus précieuses de nos sources!... Avec la Bubenquelle, j'aurais repeuplé le monde!... Six semaines de Bubenquelle et je vous garantis un garçon dans dix mois.

GROSBORN.

C'était possible ?... Oh! je voulais essayer... Mais qu'est-ce que c'était que la Poupon... Comment vous disez ?

BEAUSOL.

La Bubenquelle... c'est-à-dire la joie des parents, la multiplication des familles... Vous allez en boire douze verres par jour... pour commencer !

GROSBORN.

Oh! vous transportez moâ! Eh bien! yes, je voulais bien, je

avais confiance en vous, et je voulais commencer tout de suite...
Allons à la source...

BEAUSOL.

Milord!... inutile de vous déranger... je vais moi-même chercher les douze premières bouteilles... Mais rappelez-vous bien l'ordonnance, milord, six semaines, sans bouger d'ici...

GROSBORN.

Oh! ne craignez rien... Je restais plutôt sept que six. Oh! quelle surprise je faisais à mistriss Grosborn... Dépêchez-vous, monsieur le médecine...

BEAUSOL.

J'y cours... (A part.) Je crois que j'ai bien gagné ma consultation... Allons vite retrouver mon bienfaiteur. (Il sort.)

SCÈNE VII

GROSBORN.

Oh! ce médecine était un homme bien remarquable... Je voulais attacher lui à moi toujours... parce qu'il connaissait très-bien mon naturel... Mistriss Grosborn!... mon femme! mais quelle surprise je allais faire à elle!...

SCÈNE VIII

GROSBORN, MILADY GROSBORN.

MILADY.

Enfin! je le trouve!

GROSBORN.

Oh! mistriss Grosborn, je étais bien heureux de vous voir.

MILADY.

Et moi aussi, mon ami... Je veux vous dire une chose.

GROSBORN.

Oh! moi aussi!...

MILADY.

Il faut que nous partions immédiatement.

GROSBORN.

Il faut que nous restions immédiatement pour six semaines au moins.

MILADY.

Ah! mon Dieu! et pourquoi?

GROSBORN.

Écoutez, mistriss Grosborn; vous n'aviez jamais eu le désir d'avoir des petits enfants? Oh! de ces jolis amours que... dont... enfin... Écoutez!... (Il chante.)

Petits enfants, venez sous le fenêtre ;
Dormez, petit enfant, dormez dessus mon cœur,
Enfant chéri des demoiselles...

MILADY.

Ah! mon Dieu! mon mari il était fol...

GROSBORN.

Fol!... Oh! c'était vous qui étiez une petite insensible... Moi, je havais enfin senti le besoin de mon cœur... je havais trouvé le moyen de rendre le joie à l'âme de moi...

AIR.

Un enfant
Est vraiment
Le plus joli présent
Que nous pouvait, je pense,
Offrir la Providence.
Entre nous,
Près de vous,
Regardez,
Vous verrez,
Que toujours les parents
Ils havaient des enfants.

Seriez-vous pas bien aise
D'avoir toujours devant vos yeux
Joyeux,
Grimpant sur une chaise,
Douze petits moutards
Braillards ?
Un régiment
Charmant,
Regardant
Se sauvant,

Il la portait sans cesse
A la plus douce ivresse ;
Car leur joli visage,
Au mien très-ressemblant,
Rappelait mon image
A vous à chaque instant !
Ah ! c'était un beau rêve !
Que vous alliez avoir !
Le matin, on les lève,
On les couche le soir.
Et puis on recommence
Cette opération
Jusqu'au jour où l'on pense
A les mettre en pension.
Ils apprennent bien vite
Les Grecs et les Latins,
Et ça les rendait vite
Extrêmement malins.
Enfin on les marie,
Et leurs petits enfants
Étaient comme la teinturerie
Qui rendait la vie
A nos cheveux blancs.
Cette chose était faite
Pour la joie ici-bas,
Puisqu'il rendait poëte
Moi qui ne l'étais pas.

Un enfant
Est vraiment
Etc.

MILADY, à part.

Il était fol ! (Haut.) Sans doute, mon ami, cela serait ravissant, mais enfin, en supposant... je ne vois pas en quoi il était nécessaire de rester ici...

GROSBORN.

Ah ! vous ne voyez pas... Eh bien ! (Montrant Beausol qui rentre avec Arthur.) Voilà pourquoi je voulais rester ici.

SCÈNE IX

Les Mêmes, ARTHUR, BEAUSOL. (Il revient avec un panier plein de bouteilles ; Arthur en porte également un.)

BEAUSOL.

Voici, milord, voici. Monsieur a bien voulu m'aider ?

MILADY.

Ah! monsieur a bien voulu...

ARTHUR, embarrassé.

Oui, madame, j'ai beaucoup de sympathie pour milord; et apprenant qu'il était malade, je l'ai recommandé à un savant médecin de mes amis.

MILADY.

Ah çà! quelle est cette plaisanterie?

GROSBORN.

Il n'y a pas de plaisanterie, mistriss, cette eau, c'est l'eau de la Bubenquelle, cette eau, c'est une longue série de babies qui éterniseront le nom de Grosborn.

MILADY.

On se moque de vous.

GROSBORN.

On ne se moque pas de moi. Je supporterais pas qu'on se moquait jamais de moi. Je voulais boire de cette eau, j'en boivrai pendant six semaines, pour la multiplication des familles.

ARTHUR, bas à Milady.

Vous voyez bien que vous restez, madame.

MILADY, de même.

Ah! vous croyez. (Haut.) Eh bien, si cet homme n'était pas médecin, et si lui et monsieur, son complice, étaient deux assassins!

GROSBORN, bondissant.

Des assassins!

ARTHUR.

Qu'est-ce qu'elle dit?

BEAUSOL.

Madame, respect à la Faculté!

ARTHUR.

Je réponds de monsieur.

MILADY.

Ah! vous répondez de monsieur. Alors! cette eau se boit?... eh bien! buvez le premier.

BEAUSOL, à part.

Diable!

ARTHUR, bas à Beausol.

Qu'est ce que c'est que cette eau-là!

BEAUSOL, de même.

Je l'ai prise au premier robinet venu au-dessus d'une baignoire.

ARTHUR, de même.

Un bain! sapristi! ça ne se boit pas! cela doit être atroce.

TOUS.

Buvez!

QUATUOR.

MILADY.

De ce breuvage salutaire,
Allons, monsieur, buvez un verre.

ARTHUR.

Jamais! jamais!

GROSBORN.

Comment! jamais!

MILADY.

Quand je vous le disais!

GROSBORN.

Je vais appeler la police!

BEAUSOL ET ARTHUR.

Quoi! la police!

MILADY ET GROSBORN.

Oui! la police!

GROSBORN.

Je vais me plaindre à la justice.

BEAUSOL ET ARTHUR.

A la justice!

MILADY ET GROSBORN.

Oui, la justice!

BEAUSOL, à Arthur.

Monsieur, tout va se découvrir!

ARTHUR, à part.

Sapristi!... comment en sortir?

MILADY.

Prenez
Buvez,
Cette eau si salutaire
A mon mari,
Doit être nécessaire
A vous aussi.
Prenez,
Buvez!...

ENSEMBLE.

BEAUSOL.

Nous voilà pris ! que faut-il faire !
Et comment nous tirer d'affaire !

ARTHUR.

Nous voilà pris ! que faut-il faire !
Je meurs de rage et de colère !

MILADY.

Le voilà pris ! que va-t-il faire !
Je ris vraiment de sa colère !

GROSBORN.

Les voilà pris ! que vont-ils faire !
Je meurs de rage et de colère !

GROSBORN.

Pourquoi voulaient-ils mon trépas ?
Ces gens que je ne connais pas !
Sans plus tarder, sans plus attendre,
A mon désir il faut se rendre.
 Obéissez !
 Prenez !
 Buvez !

MYLADY, bas à Arthur.

Buvez, monsieur, ou bien ici
Je vais tout dire à mon mari.

ARTHUR.

Vous ne direz rien.

MYLADY.

Je dirai tout et sachez bien
Que milord est...

(Parlé.)

Tout ce qu'il y a de plus fort...

(Chanté.)
 Au pistolet !

ARTHUR.

Au pistolet !...

BEAUSOL, qui n'a entendu que ce nom, bondissant.

Au pistolet !...

MILADY.

 Prenez !
 Buvez !
Il faut sans plus attendre
 Y consentir,

Et vous allez vous rendre
A mon désir.
Prenez !
Buvez !

REPRISE DE L'ENSEMBLE.

ARTHUR, à demi-voix.

Très-fort au pistolet !

MILADY, bas à Arthur.

Et à l'épée aussi ! et je vais tout lui dire.

ARTHUR, bas à milady.

Arrêtez !... (Haut.) Je bois ! je bois !... (A part.) Bah ! pour un verre ! (Beausol lui passe un verre et mistriss Grosborn le remplit. Il l'avale en faisant de terribles grimaces.)

GROSBORN.

Il paraît que ce n'était pas bon.

ARTHUR.

Êtes-vous satisfaite madame ?

MILADY.

Pas encore monsieur. (A Beausol.) Combien avez-vous ordonné de verres à mon mari pour aujourd'hui ?

GROSBORN.

Douze !

BEAUSOL.

En effet !

MILADY.

C'est donc encore onze qu'il faut que monsieur boive !

ARTHUR.

Onze ! ah ! c'est trop fort ! (Bas, donnant des coups de poings à Beausol.) Ah ! tu lui en as ordonné douze ! toi !... Que le diable t'emporte !

GROSBORN.

Biouvez, monsieur.

MILADY.

Allons... buvez, monsieur, ou je dis tout à mon mari...

ARTHUR.

Mais, après tout... il ne vous croira pas...

MILADY, tirant une lettre de sa poche.

Et cette lettre que vous n'avez pas voulu reprendre...

ARTHUR, à part

Triple brute que je suis !... ma lettre !...

MILADY.

Allons... versez... (On emplit des verres qu'on passe à la chaîne.)

ARTHUR.

Ah ! ma position est tout à fait inférieure à celle de Lauzun... (Assis et buvant.) Mais c'est la question de l'eau... c'est renouvelé de l'Inquisition, cela... Grâce, grâce, madame !

GROSBORN.

Il devait être tout à fait poisonné !

MILADY.

Partirez-vous, monsieur, puisque nous restons...

ARTHUR.

Tout de suite, madame... quand vous voudrez... aujourd'hui... pourvu que ce supplice s'arrête.

MILADY.

Vous le jurez ?

ARTHUR.

Je le jure...

MILADY, à son mari.

Mon ami, j'étais convaincue. L'épreuve que avait subie monsieur me prouvait que cette eau était inoffensive... et que j'avais tort de m'en effrayer pour vous.

GROSBORN.

Alors, je pouvais commencer tout de suite le boissonnement !

MILADY.

Maintenant, si vous voulez.

ARTHUR.

Quelle absinthe !

BEAUSOL, bas à Arthur.

J'espère, monsieur, que ce contre-temps ne vous empêchera pas de régler le petit compte que...

ARTHUR, se levant furieux.

Veux-tu te taire, misérable, je te payerais pour me rendre hydropique ?...

BEAUSOL.

Mais, monsieur, j'ai fait ce que vous m'avez dit !... Vous voilà

bien malheureux pour avoir bu quelques verres de la Bubenquelle !... Mais, j'en boirais, moi, monsieur, et sans me plaindre ! (Il prend le dernier verre et le boit d'un trait.) Ah !... (Il s'arrête.) c'est un *mi* que je viens de pousser là !... j'ai retrouvé mon *mi*, il n'était qu'égaré... O source divine, je te bénis !... Voilà les bienfaits d'Ems !... je n'en veux pas de votre argent !... Mais j'ai mon *mi*, et je vais pouvoir donner mon concert !... O Mathilde, mon idole...

GROSBORN.

Un *concer*... vous guérissez aussi les *concers*?

BEAUSOL.

Mais non, milord, concert... petite musique... devant petit public...

GROSBORN.

Mais vous n'étiez donc pas médecin?

BEAUSOL.

Moi !... si fait! mais médecin... musicien, ça se touche !... Et mélodie... maladie... tout ça se ressemble !...

GROSBORN.

Mais, goddam, je n'y comprends plus rien !...

BEAUSOL.

Vous n'avez pas besoin de comprendre, milord, n'oubliez pas mon ordonnance ; et, comme je vous l'ai dit, dans dix mois, la joie des parents, la multiplication des familles.

GROSBORN.

Oh ! yes! les petits bébés !

TOUS.

Un enfant,
Est vraiment
Le plus joli présent.
Etc., etc.

FIN.

Paris. — Imp. de la Librairie Nouvelle, A. Bourdilliat, 15, rue Breda.

NOUVELLE BIBLIOTHEQUE THÉATRALE

Choix de Pièces nouvelles, format in-12

GEORGE SAND
Maitre Favilla, drame, 3 actes . . 1 50
Lucie, comédie en un acte. . . . 1 »
Comme il vous plaira, comédie en trois actes et en prose. 1 50
Françoise, comédie en quatre actes 2 »

MADAME ÉMILE DE GIRARDIN
L'École des Journalistes, 5 actes. 1 »
Judith, tragédie en trois actes . . . 1 »

EMILE DE GIRARDIN
La Fille du Millionnaire, 5 actes 2 »

L. LURINE ET R. DESLANDES
L'Amant aux bouquets, com. 1 acte. » 50
Les Femmes peintes par elles-mêmes, comédie en un acte . . » 50
Le Camp des Révoltées, un acte . » 50

MADAME ROGER DE BEAUVOIR
Le Coin du feu, comédie en un acte. » 50

A. MONNIER ET ED. MARTIN
Madame d'Ormessan, s'il vous plait? com. en un acte mêlée de couplets. » 50
Le Monsieur en question, comédie en un acte, mêlée de couplets. . . 50

JULES LECOMTE
Le Luxe, comédie en 3 actes. . . . 2 »
Le Collier, comédie en un acte . . » 50

CLAIRVILLE, LUBIZE ET SIRAUDIN
La Bourse au village, un acte. . » 50

H. MONNIER ET J. RENOULT
Peintres et Bourgeois, comédie 3 trois actes et en vers. 1 50

ADRIEN DECOURCELLE
Les Amours forcés, en trois actes 1 »

MÉRY
Maitre Wolfram, opéra-comique en un acte, musique de M. Reyer . » 50

LÉON GUILLARD
Le Mariage à l'Arquebuse, comédie en un acte. 1 »

LÉON GUILLARD ET ACHILLE BÉZIER
La Statuette d'un grand homme, comédie en un acte. 1 »

L. BEAUVALLET ET A. DE JALLAIS
Le Guetteur de nuit, opérette-bouffe en un acte » 50

MICHEL DELAPORTE
Toinette et son Carabinier. . . » 50

L. GUILLARD ET A. DESVIGNES
Le Médecin de l'âme, dr. 5 actes . 1 »

ANGE DE KERANIOU
Noblesse Oblige, com. en 5 actes . . 2 »

SIRAUDIN, St-YVES ET V. BERNARD
Un bal sur la tête, vaud. un acte. » 60

LAMBERT THIBOUST ET A. SCHOLL
Rosalinde, ou Ne jouez pas avec l'amour, comédie en un acte. 1 »

A. DECOURCELLE, H. DE LACRETELLE
Fais ce que dois, drame, 3 actes. 1 »

HECTOR CRÉMIEUX
Le Financier et le Savetier, opérette-bouffe en un acte. » 50
Orphée aux enfers, opéra-bouffon en 4 actes et 8 tableaux » 75

DECOURCELLE ET L. THIBOUST
Un tyran domestique, vaud. un acte » 50

LAURENCIN ET LUBIZE
Obliger est si doux!...comédie mêlée de couplets en un acte. . . » 50

ARNOULD FRÉMY
La Réclame, comédie en cinq actes. 1 »

LUBIZE ET HERMANT
Le Secret de ma Femme, vaud. 1 acte » 50

LABICHE ET DELACOUR
En avant les Chinois, revue de 1858. 1 »

LABICHE ET LEFRANC
L'Avocat d'un Grec, com. un acte... » 50

CHOLER, LAPOINTE ET COLLIOT
Les deux Maniaques, com.-vaud... » 50

H. CHIVOT ET A. DURU
Bloqué!... vaudeville en un acte... » 50
Les splendeurs de Fil d'Acier, pièce en 3 actes et un prologue. . . 1 »

É. LABICHE ET ED. MARTIN
L'Amour, un fort volume, prix : 3,50 parodie mêlée de couplets en un acte 1 »

RAYMOND DESLANDES ET
Un truc de mari, vaud. un » 60

MARC MICHEL ET SIRAUDIN
Les suites d'un bal manqué, folie-vaudeville en un acte. » 60

AMÉDÉE ACHARD
Le Jeu de Sylvia, com. un acte » 60

AUGUSTE VACQUERIE
Souvent Homme varie, com. 2 act. 1 50

MARIO UCHARD
La seconde Jeunesse, com. 4 actes. 2 »

SIRAUDIN ET AD. CHOLER
Amoureux de la Bourgeoise, vaud. en un acte. » 60

A. BOURDOIS ET A. LAPOINTE
Les Dames de Cœur-Volant, opéra-bouffe en un acte. » 60

RENÉ DE ROVIGO
Un Soufflet anonyme, com. 1 acte. » 60

LE COMTE SOLLOHUB
Une preuve d'Amitié, com. 3 actes. 1 50

Paris. — IMP. DE LA LIBRAIRIE NOUVELLE. — A. Bourdilliat, 15, rue Bréda.

www.ingramcontent.com/pod-product-compliance
Lightning Source LLC
Chambersburg PA
CBHW070958240526
45469CB00016B/1879